中国历代碑帖选字临本

第一辑

颜真卿勤礼碑 一

江西美术出版社

图书在版编目（CIP）数据

中国历代碑帖选字临本．颜真卿勤礼碑．1 / 江西美术出版社编．－－ 南昌：江西美术出版社，2013.6

ISBN 978-7-5480-2172-8

Ⅰ．①中… Ⅱ．①江… Ⅲ．①汉字－碑帖－中国－古代②楷书－碑帖－中国－唐代 Ⅳ．① J292.21

中国版本图书馆 CIP 数据核字 (2013) 第 120358 号

策　　划／傅廷煦　杨东胜

责任编辑／陈　军　陈　东

特约编辑／陈漫兮

美术编辑／程　芳　吴　雨

中国历代碑帖选字临本

颜真卿勤礼碑·一

本社编

出　版／江西美术出版社

地　址／南昌市子安路 66 号江美大厦

网　址／www.jxfinearts.com

印　刷／北京市雅迪彩色印刷有限公司

经　销／全国新华书店总经销

开　本／880×1230 毫米　1/24

字　数／5 千字

印　张／5

版　次／2013 年 6 月第 1 版　第 1 次印刷

书　号／ISBN 978-7-5480-2172-8

定　价／38.00 元

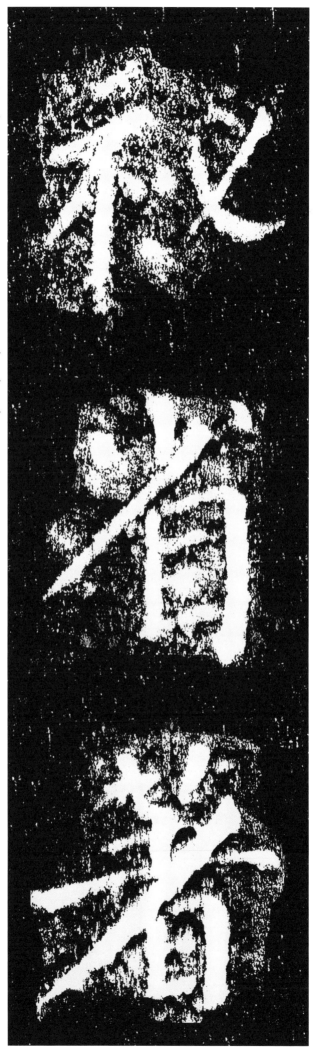

秘省著

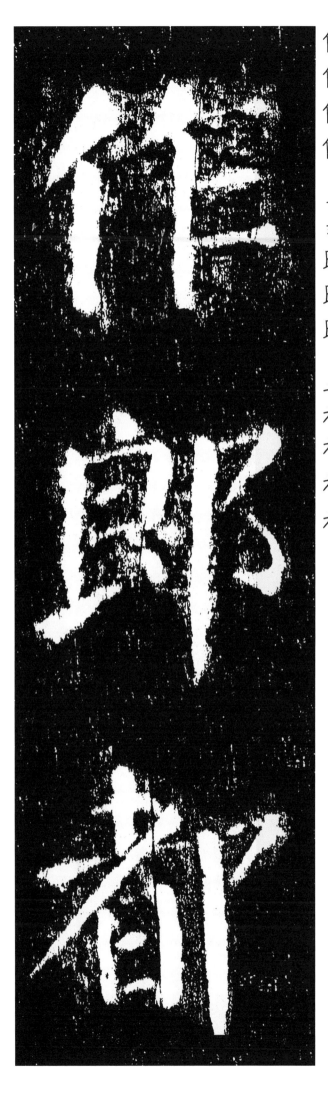

亻 仵 作 作

マ ヲ 良 郎 郎

土 耂 者 都 都

4

「下旦長長

立产产顏顏

「ㅋ尹君

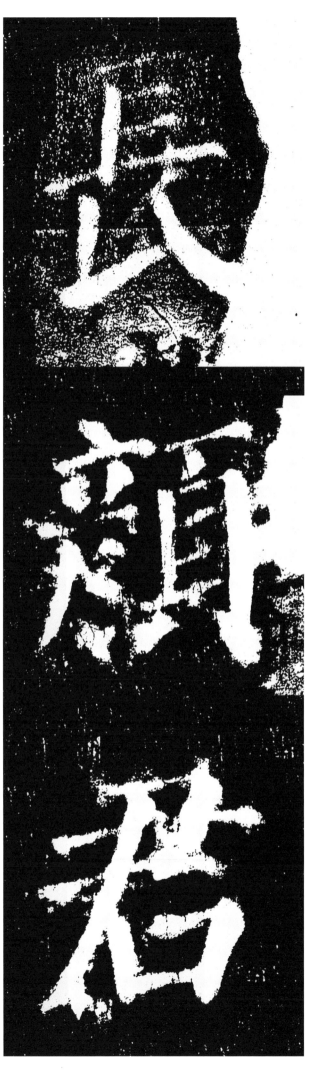

5

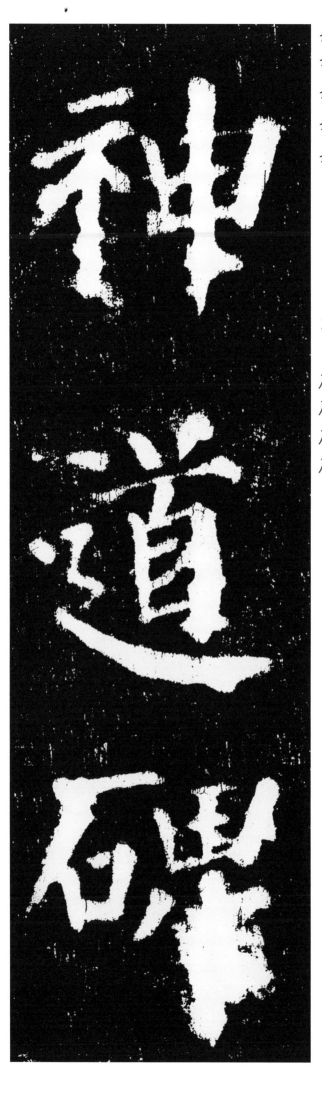

神道碑

曾 曾曾

子 孑孫孫

魚 魚魚曾

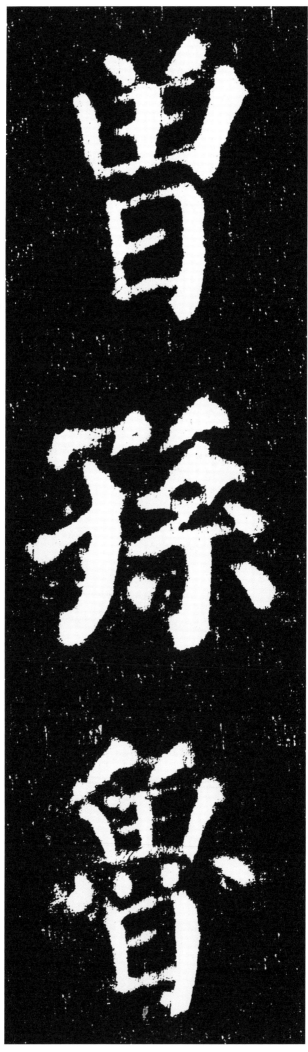

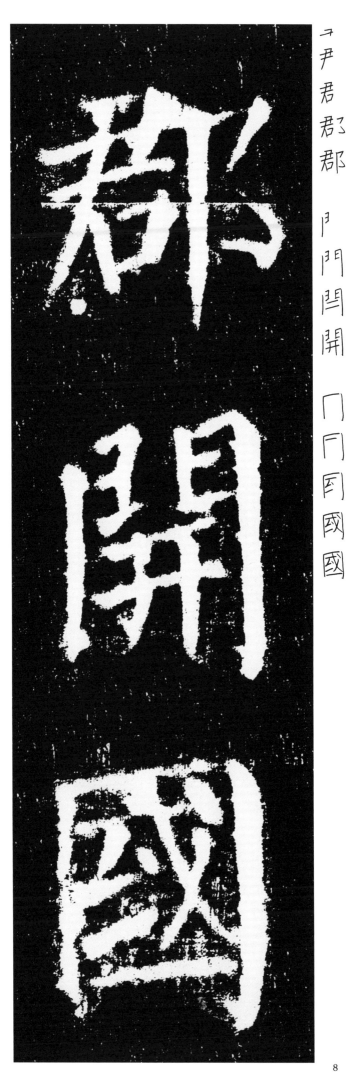

郡開國

公

真

卿

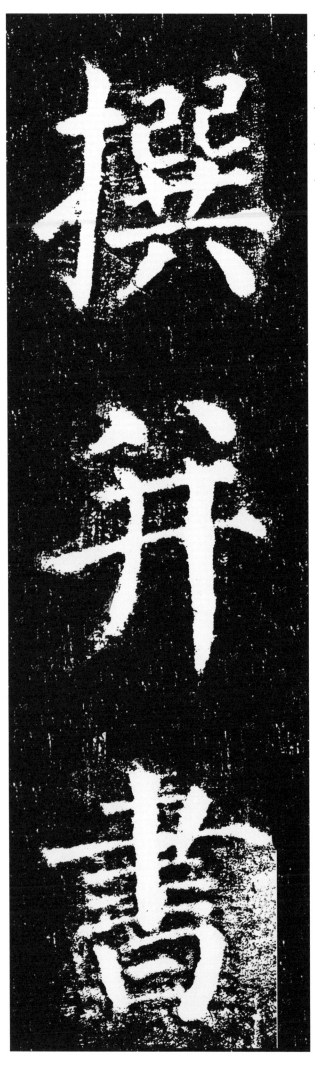

撰舟書

才 扌 扣 捏 撰

八 兰 弃

フ 子 聿 聿 書

艹苫堇勤

艹芍茍敬

亠牙邪邪

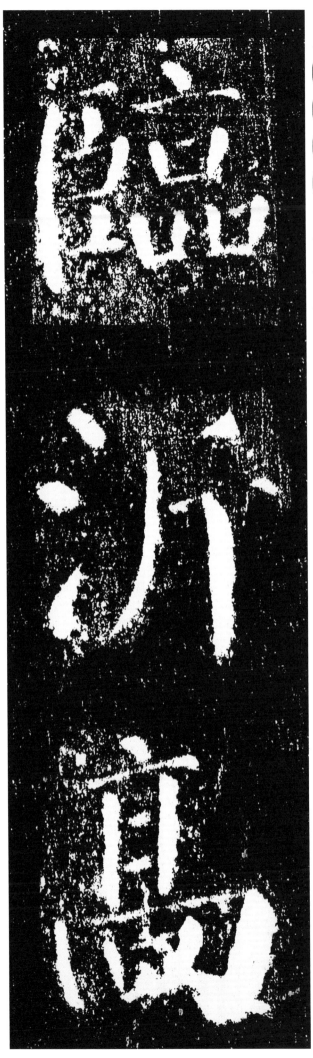

元和祖

三言諱諱

口㕣史

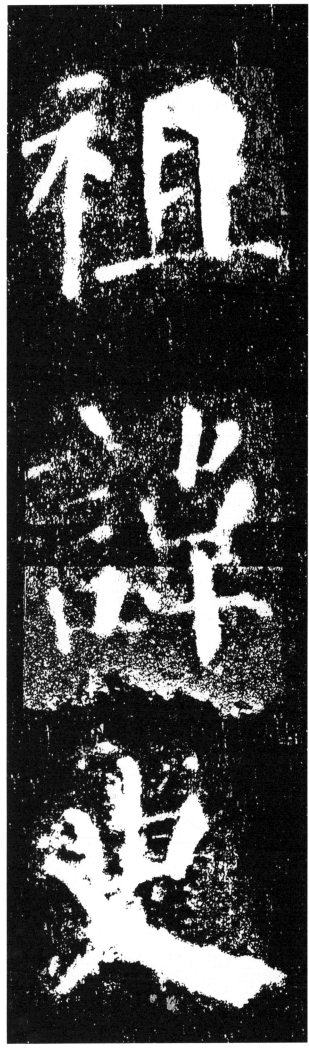

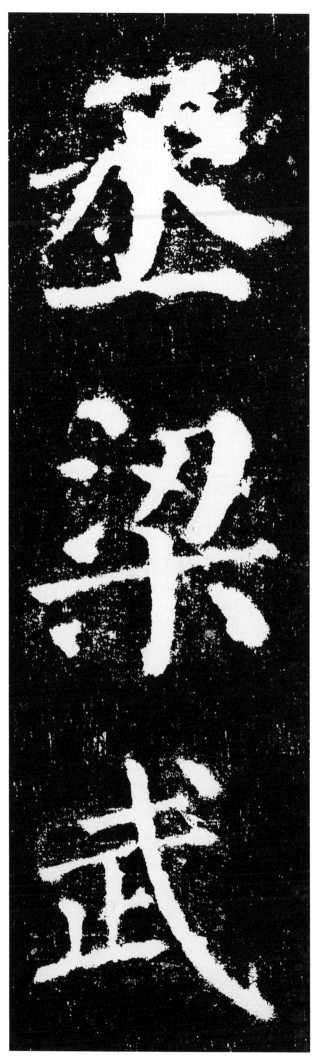

丞

梁

武

一了了承丞

氵汀汊氻梁

二正正武

14

一亠产帝 帝

亞受受 受

亍禾稠禪 禪

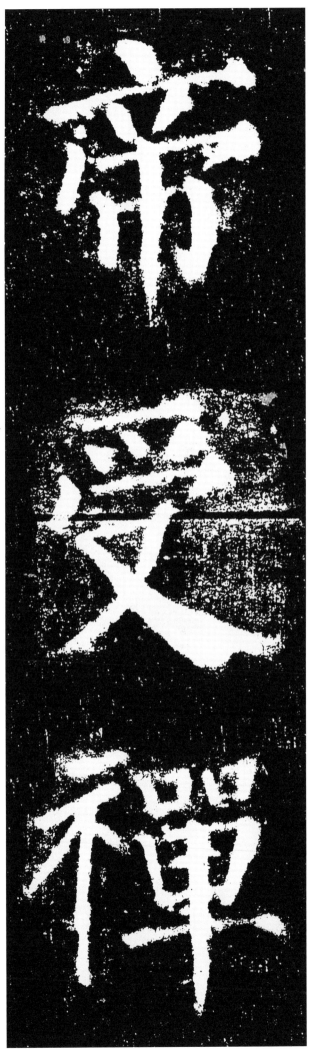

不食數

日

慟

而

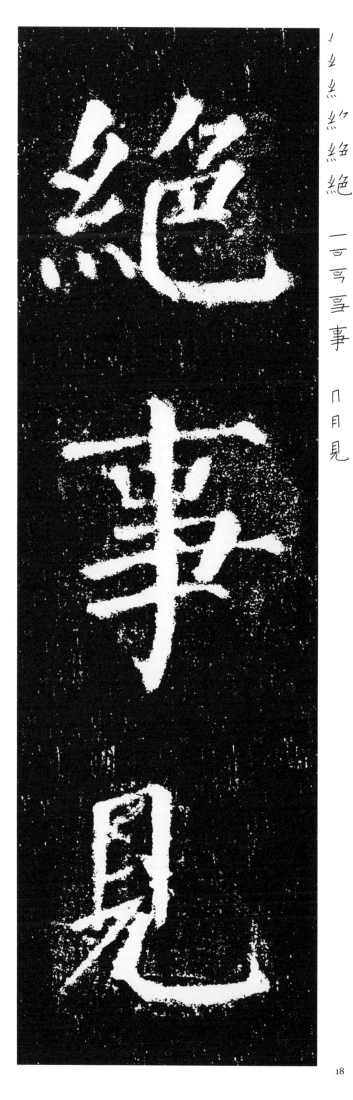

絕事見

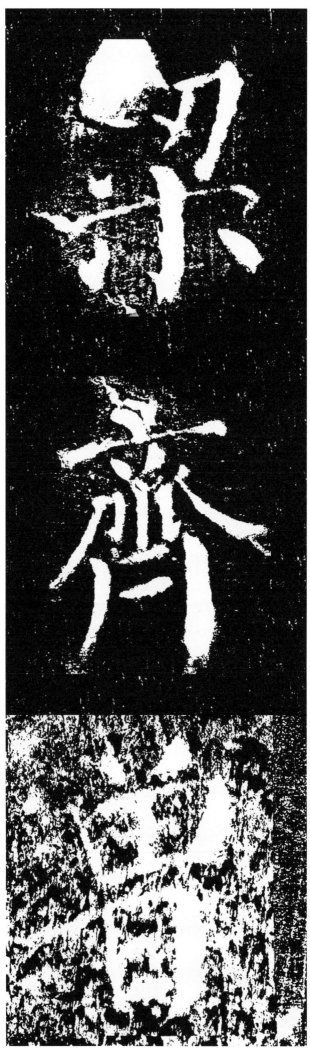

梁 氵刀汈汈梁

齊 亠齐旅齊齊

曾 𢆶曲曾曾

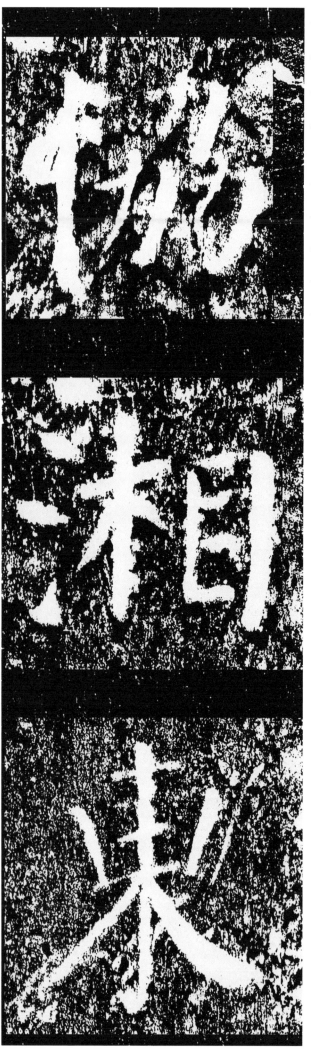

忄 カ
忄 カ
忄 協 協

氵 汁 沐 湘 湘

一 亍 百 申 柬

二二千王

「言言記

八宏室

亻仁伖伀傳
丶丶冫之
扌扌打扗推推

北齊�

北齊給

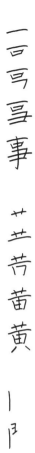

一 亘 亖 事

卄 艹 芢 黄

一 尸 闩 門

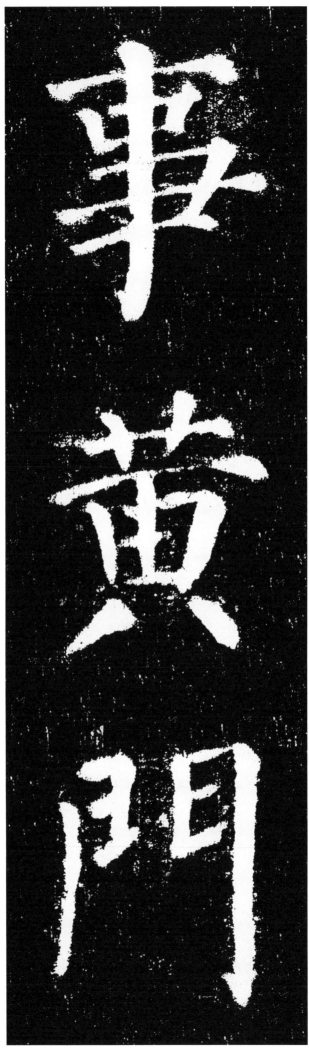

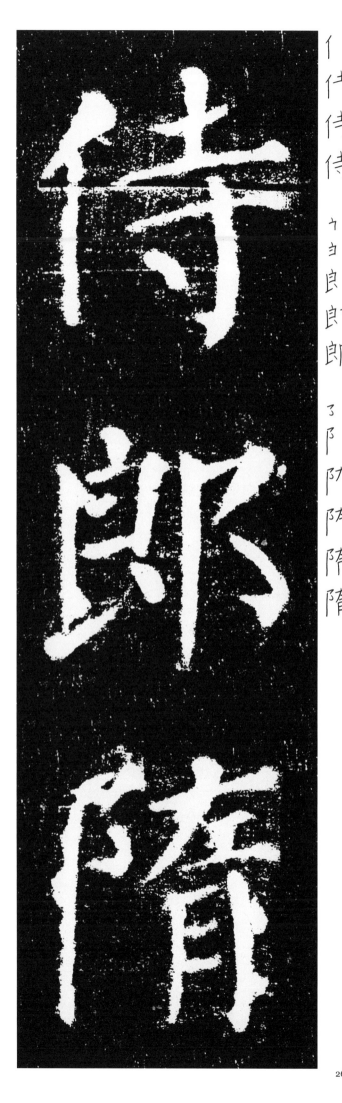

亻仕侍侍
ヶョ良郎郎
了阝阤陏隋

侍

郎

隋

東宮學

The annotations in the left margin (top to bottom):

一亠亐申東

宀宫宫

乂臤臤學

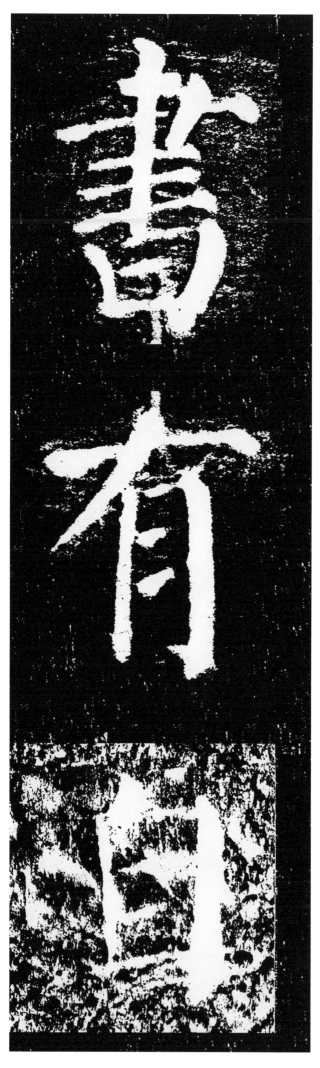

書 ┐ㅋ手書書

有 ナ右有

自 亻亻自自

十 内 丙 南　ノ人八令　丶 夕 多 為 為

為

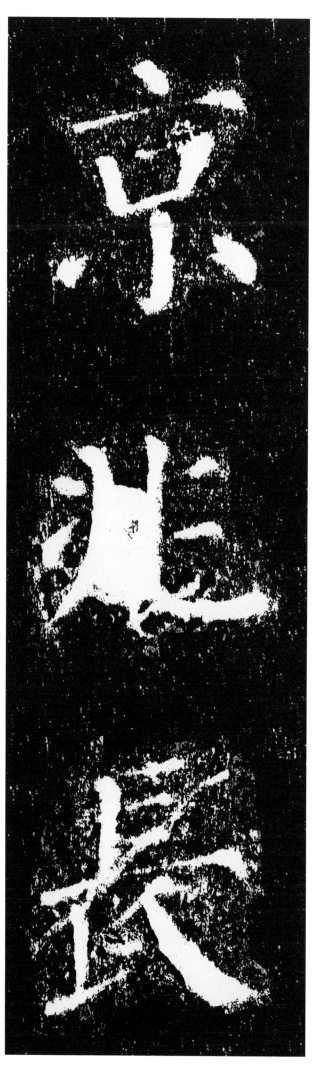

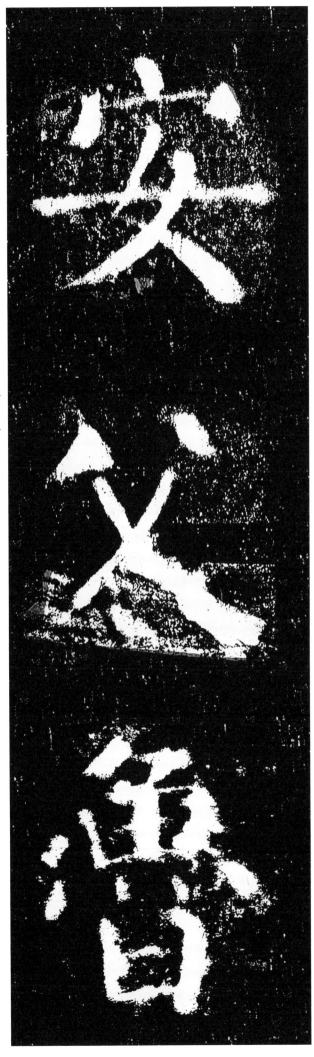

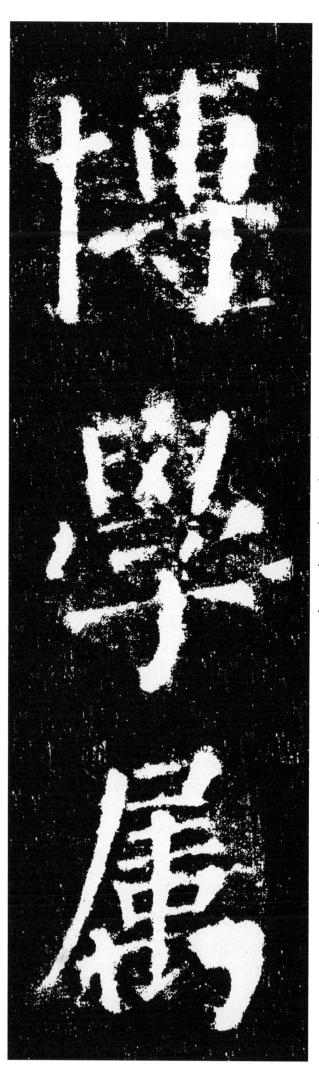

博

學

屬

丶亠亠文

一ナ九尢

一亍工

33

阝阝阝隋隋

フヲ司司司

ㄑㄠ幺糸糸經

隋
司
經

局

校

東

ᄀ 尸 凥 局

十 扌 扩 挍

一 亓 戸 車 東

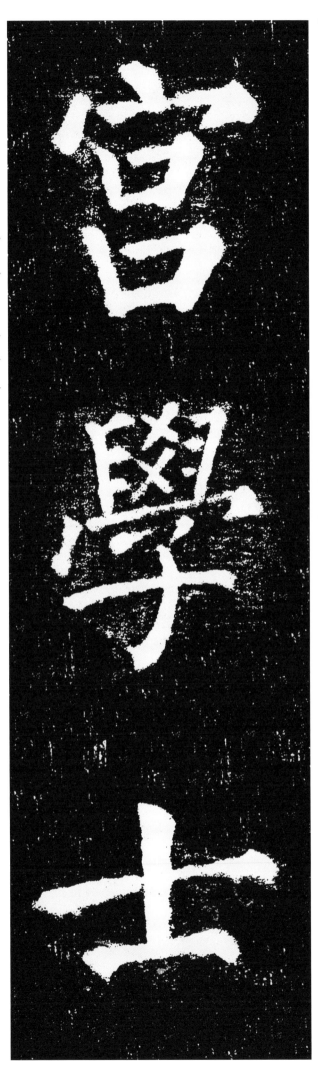

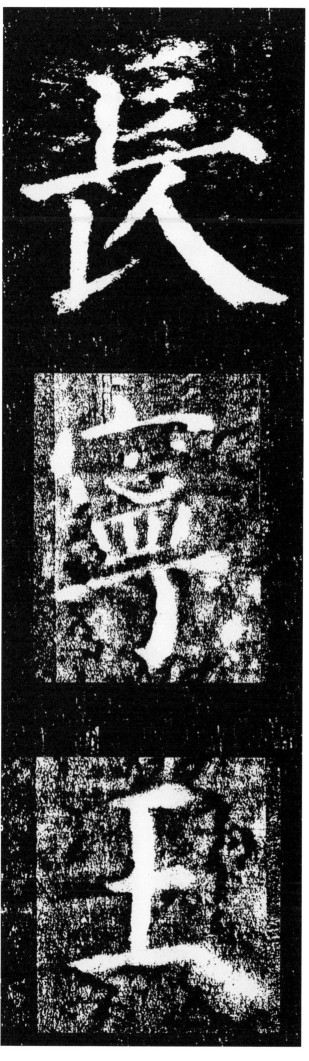

亻什仕待待

与 助 腳 與

門門国國國

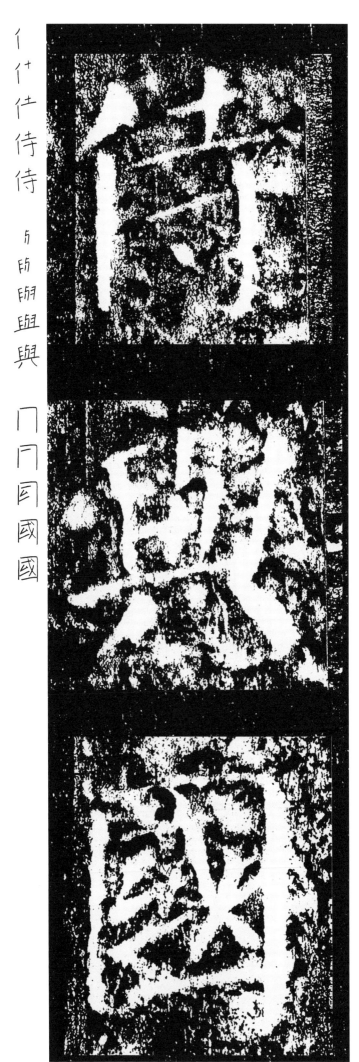

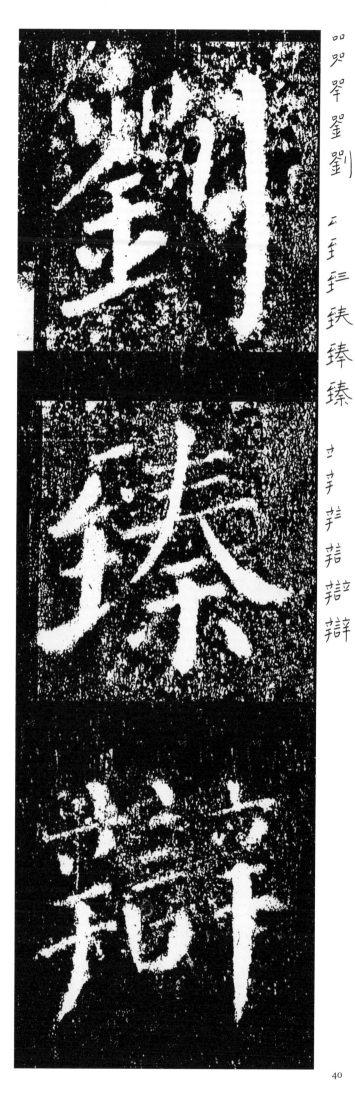

劉 翠 𡨥 品
臻 銇 𨬖 𦤦 𦤚
辯 誩 𡗎 𡗊 𦐇
辯

言論論論論

糸糸經經

丷羊羊義

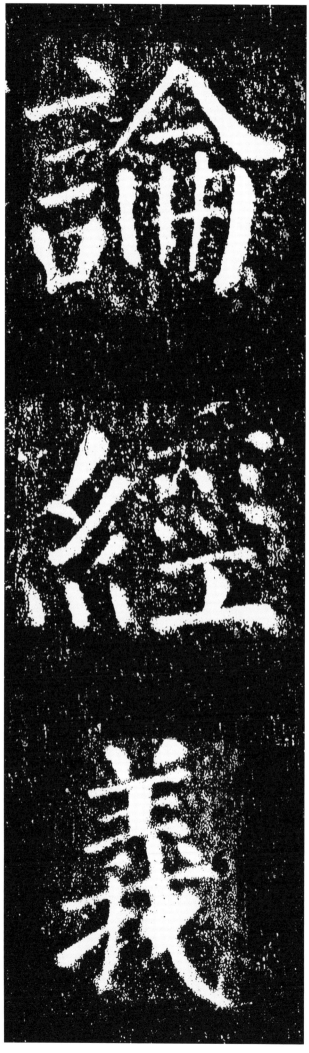

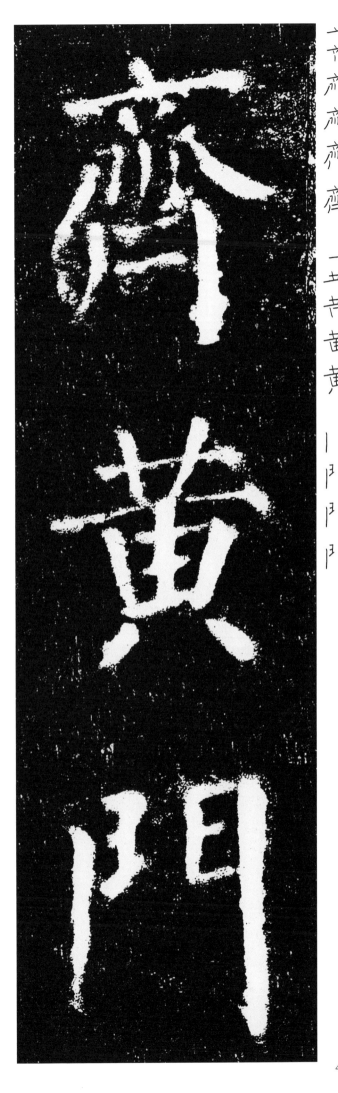

齋

黄

門

亻 仃 佴 傳

丶 亠 玄

亻 隹 集 集

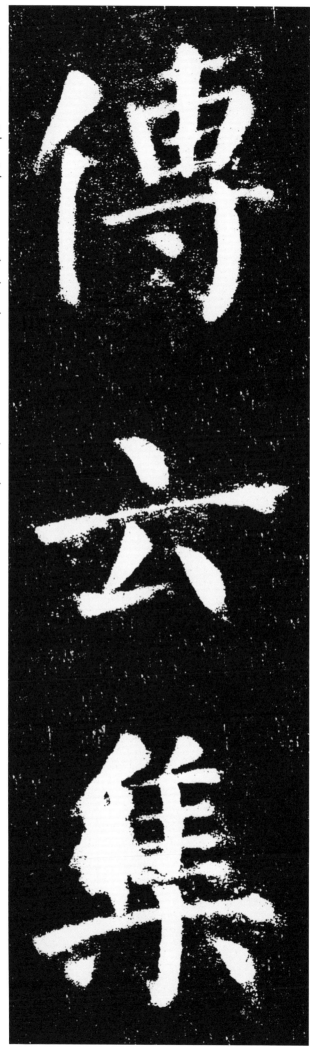

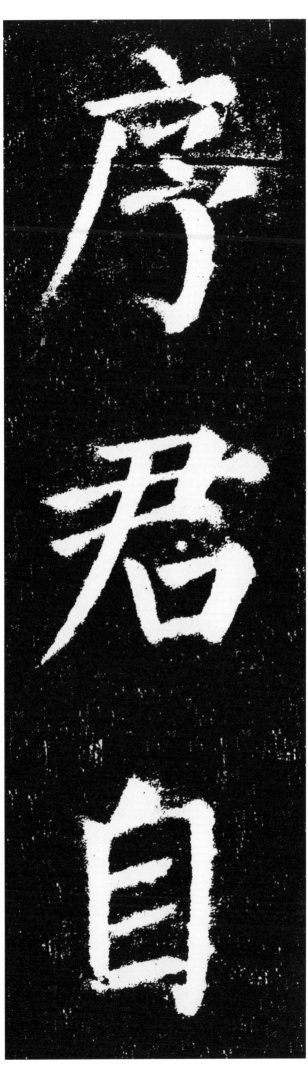

序君自

44

冖冖冝冝軍　一ナ大太　宀宀宀宗

ゝ ゝ 夕 為 為

三 夫 表 奉 秦

二 二 千 王

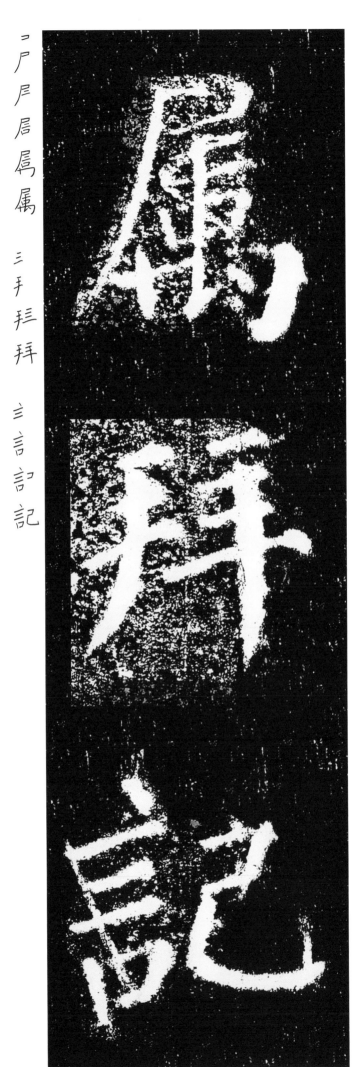

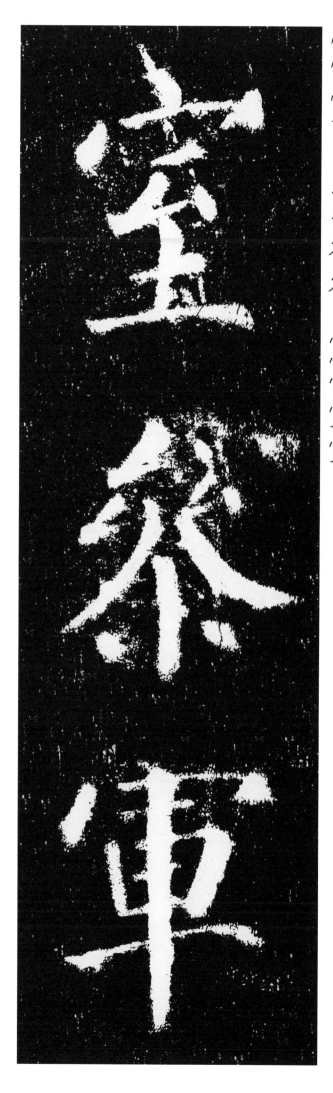

室

宀宏室
ム亠山 夾祭
宀宀冝宣軍

一冂冃同　丁耴取耴耴　ノイ彳徘御

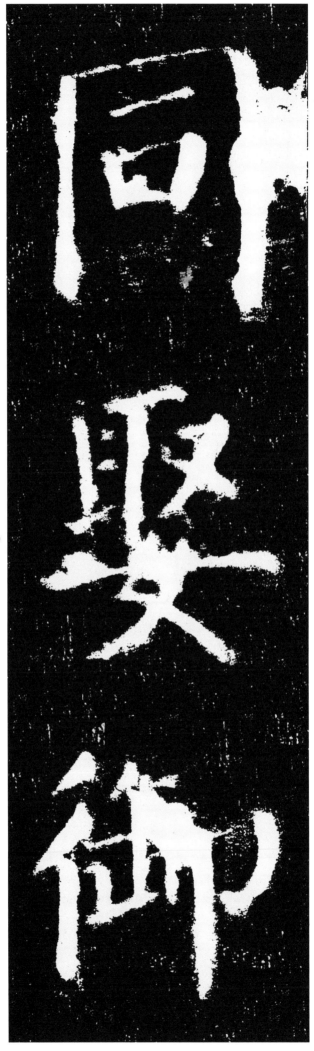

正中大

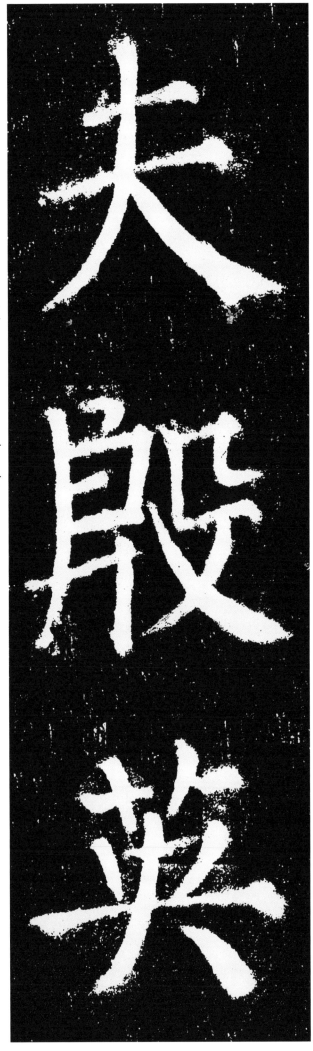

一二丆夫

`丿尸𠘧殷

⺿𠯳芲英

立 音 音 童

亻 隹 隹 集

丶 口 口 呼

童

集

呼

立 产 彦 顏 顔

彡 彐 艮 郎 郎

冂 目 且 是 是

也
丿廾也

更
一丆百更更

唱
口吅吅唱

和

者

餘

二千禾和
十土耂者者
人今食飤餘餘

58

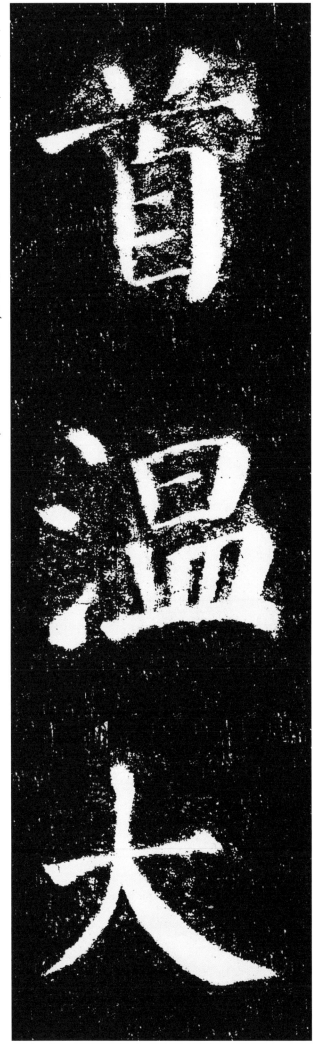

丷艹首
氵氿洭温
一丆大

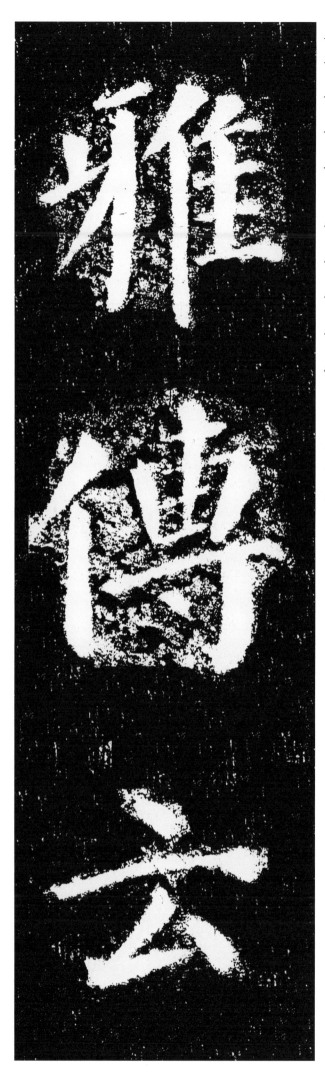

一牙邪雅雅

亻们伊俱

亻亻什仕

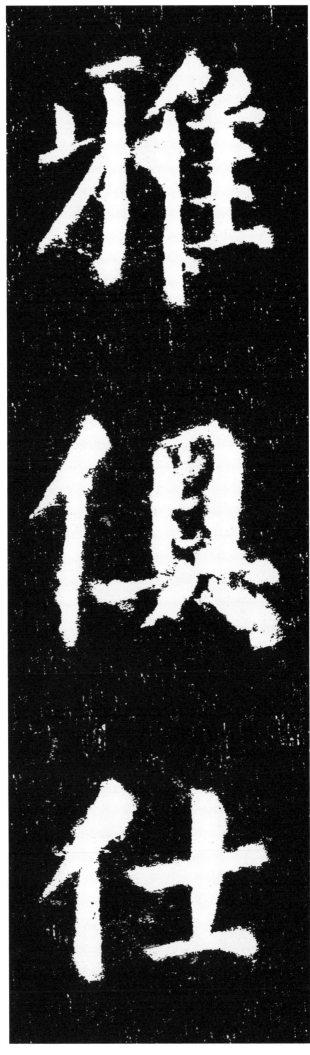

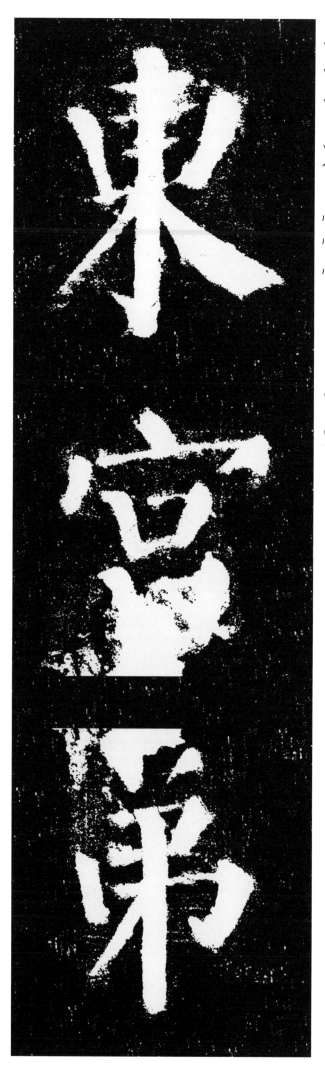

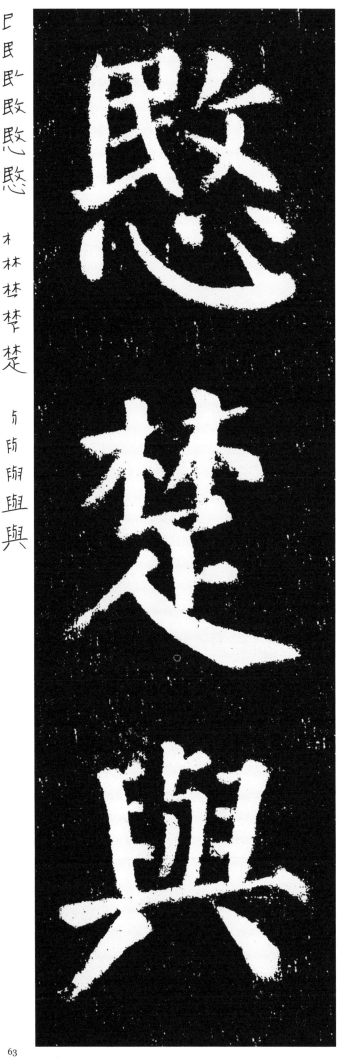

民 民 民 愍 愍

木 林 梵 楚

与 与 與 與 與

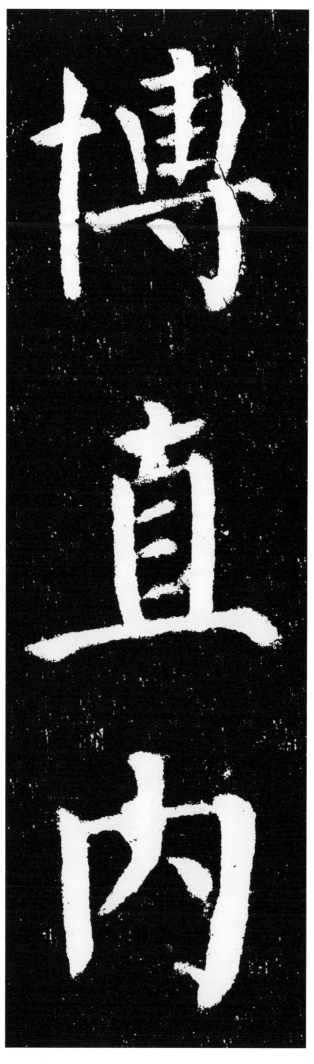

博直內

口 尹 史　小 少 省　一 门 门 同

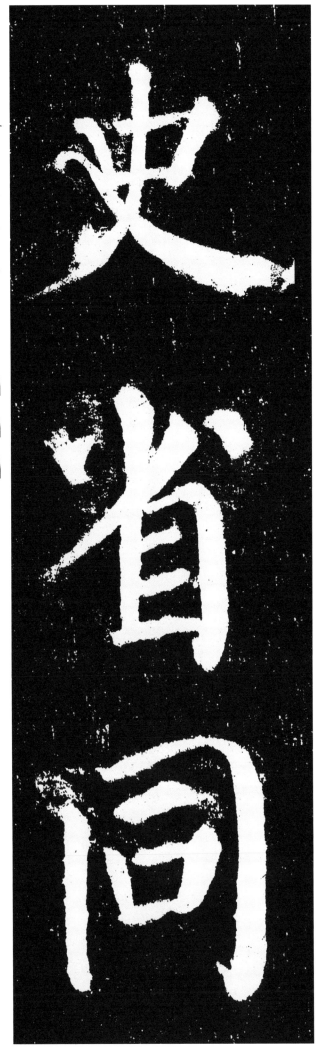

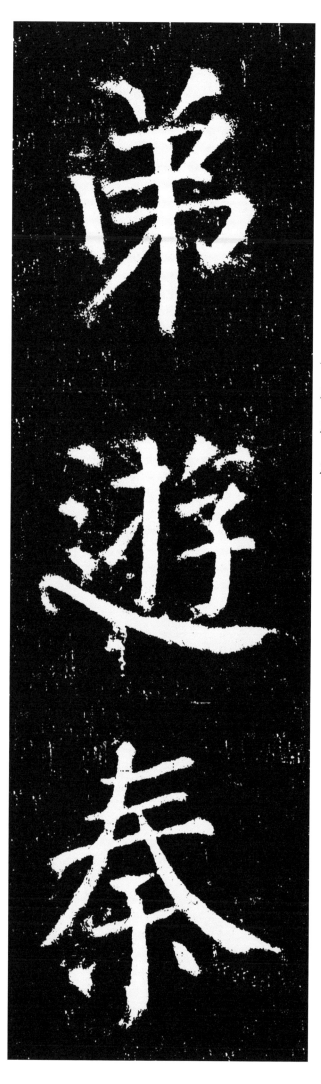

弟

遊

秦

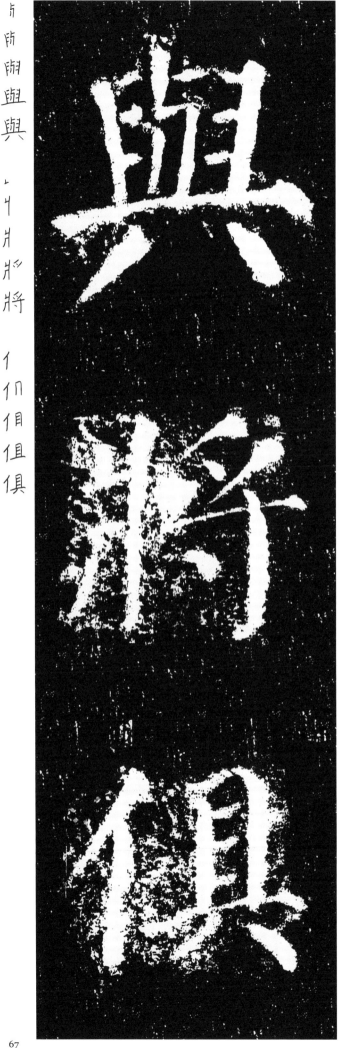

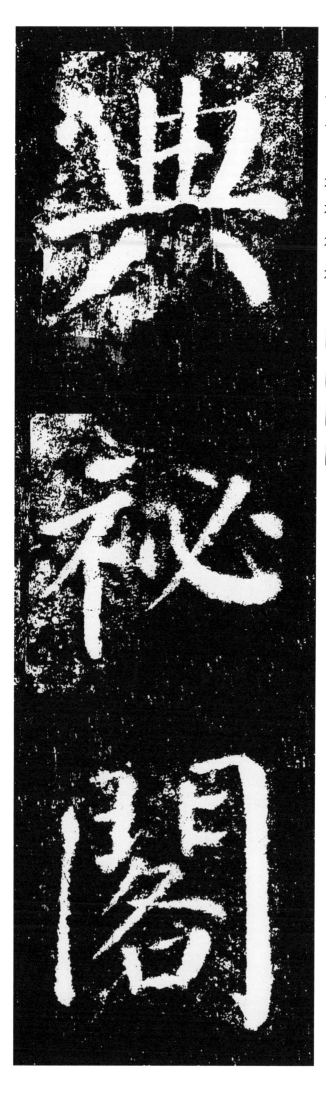

典秘閣

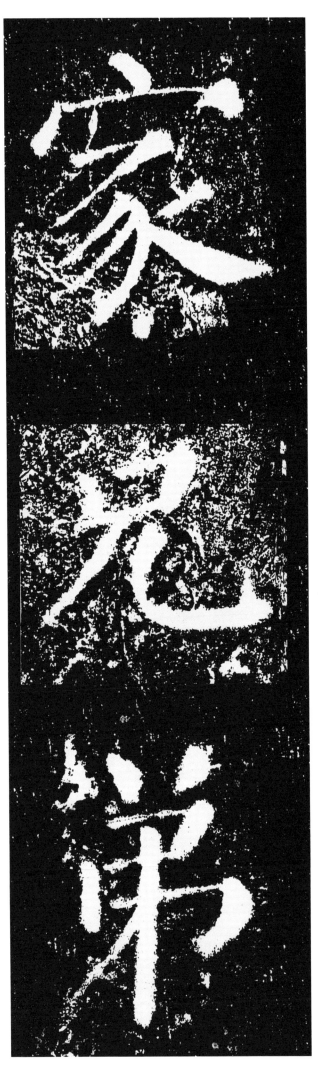

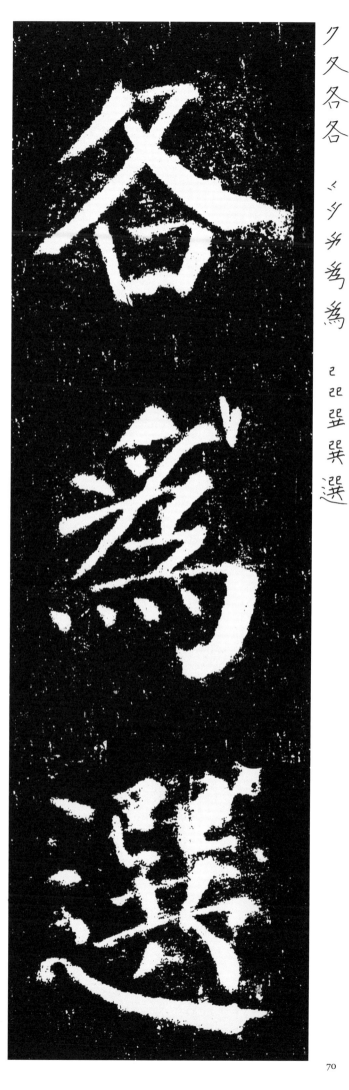

各為選

夕夂各各
�为為為
己巴巽巽選

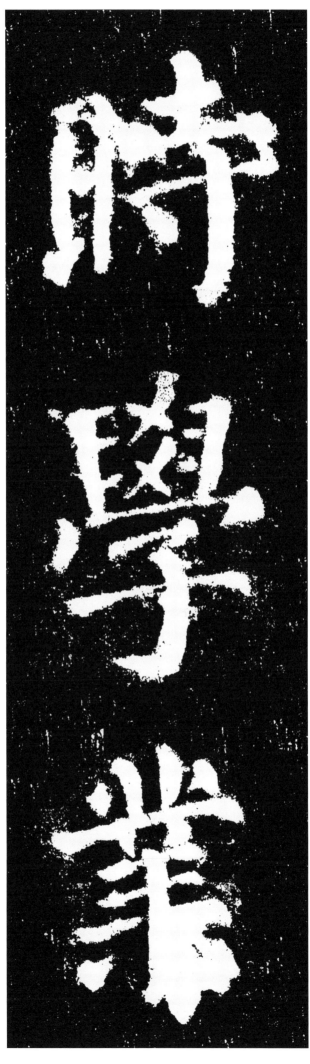

時學業

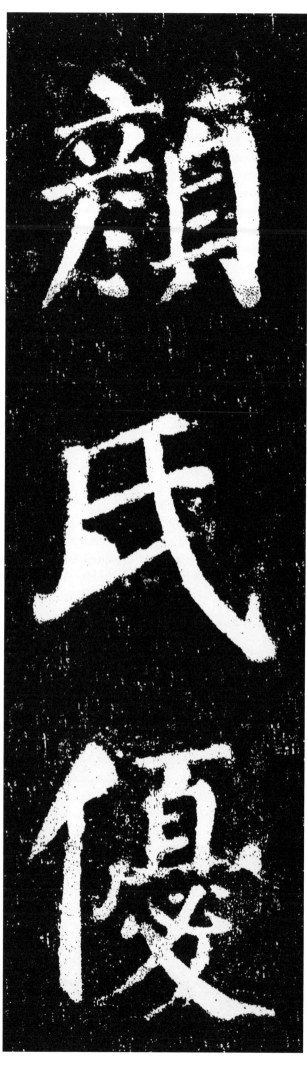

立 彦 彦 顏 顏
　 一 厂 厄 氏
　 亻 亻 佰 偱 優

顏氏優

其

後

職

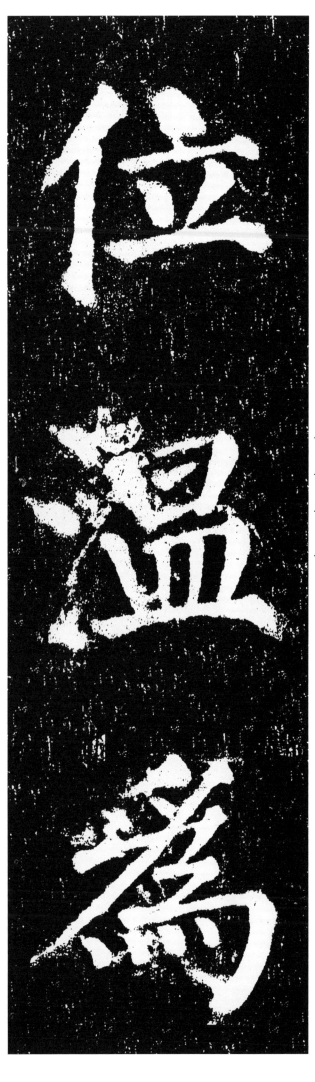

亻仁位位
氵氵氵渭溫
ㅂ夕多爲爲

位

溫

爲

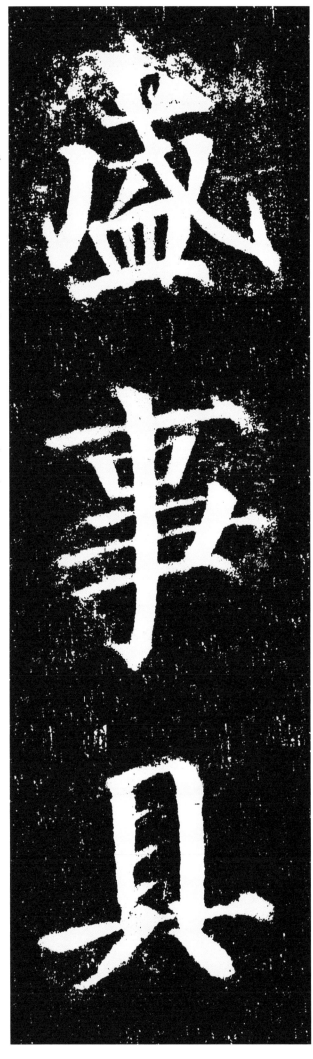

厂厈厊甌盛 一亖彐彐事 冂目且具

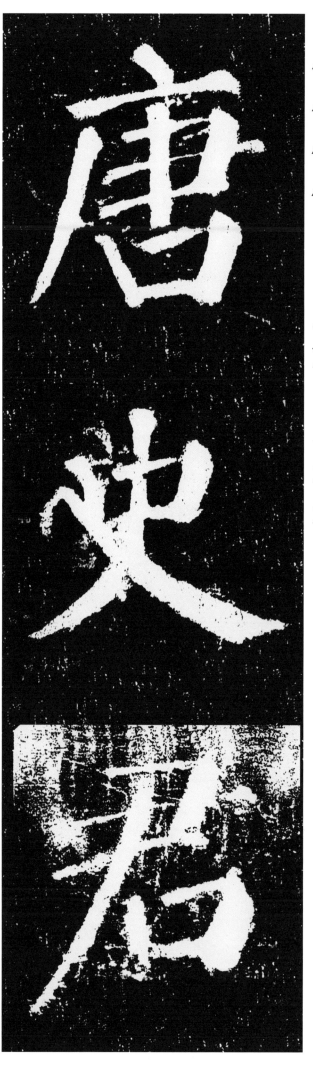

唐史君

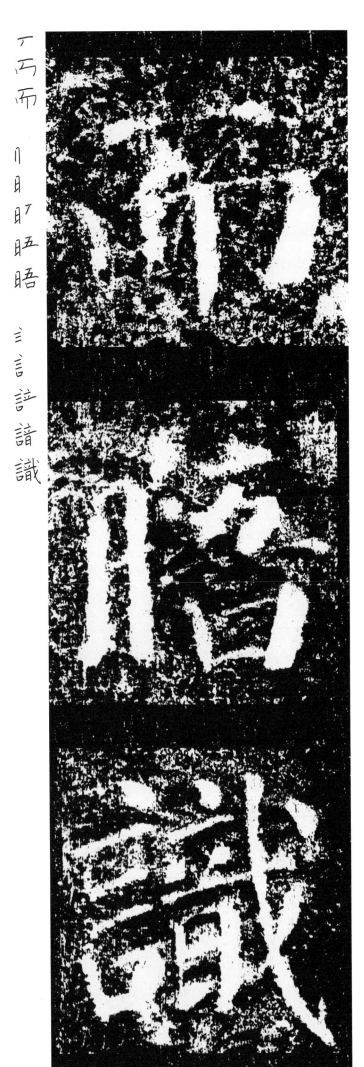

而丙丁
晤盱旷日
識譜語言三

量

弘

遠

二方於於

於笠篆

竿笳箍

尤 訓 所

刊定義

三千刊刊
宀宀宀定
丷丷羊羊義

81

寧

元

閣

司
丁司司

經
ㄥㄠ糸糸經

史
一口口史史

籍

多

秊

十
十 丨月月
丶彳彳從
彳從

85

一ナ大太
宀宀宇宗
二三亖平

86

二百亨京 十廿十圹坂城 十白卓朝朝

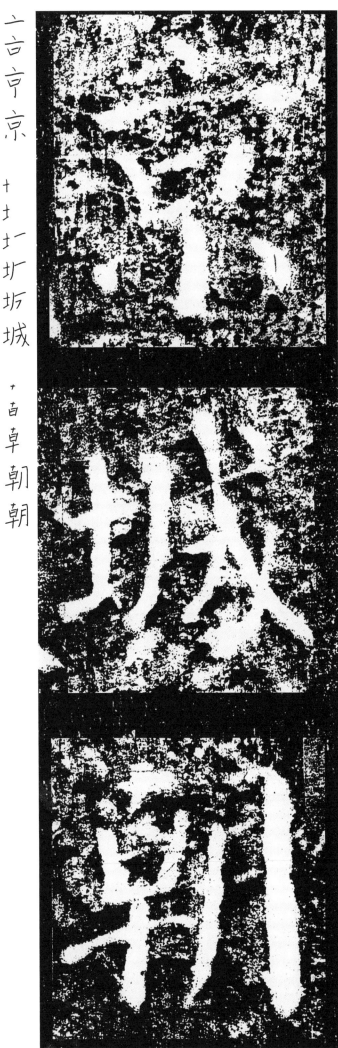

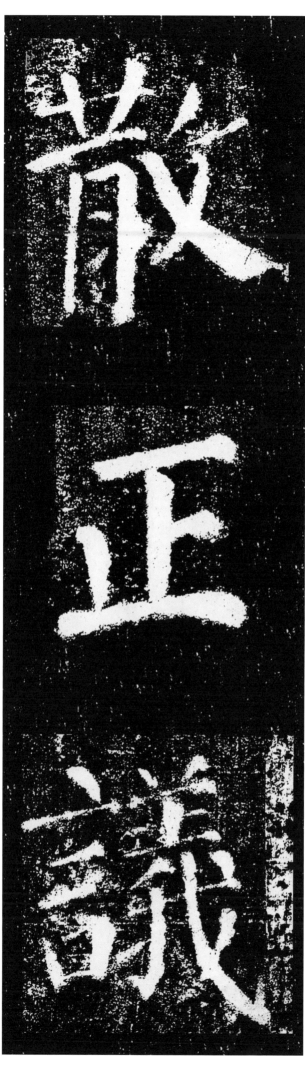

散

正

議

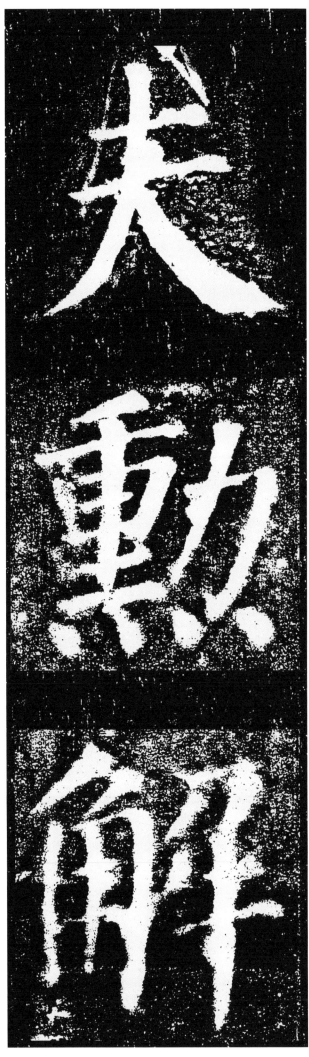

二 三 夫
　 二 � 重
　 重 動
　 動 勳
　 勳
　 ク 夕
　 角 角
　 解 解

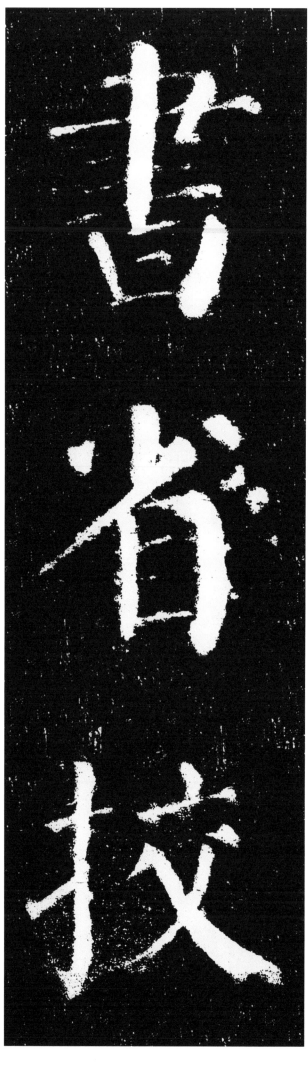

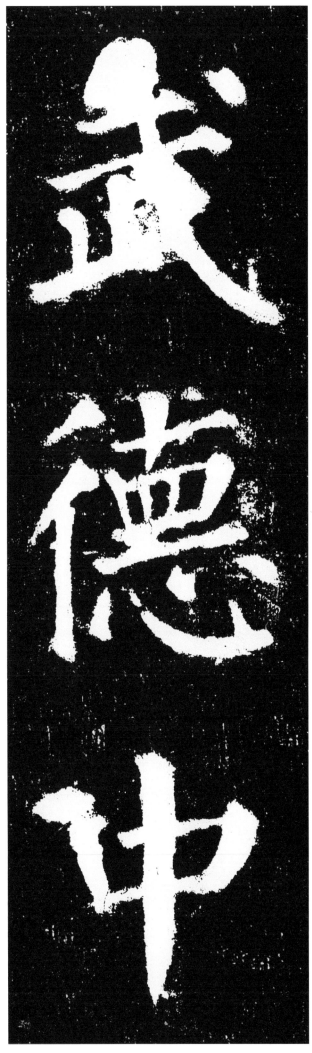

武

德

中

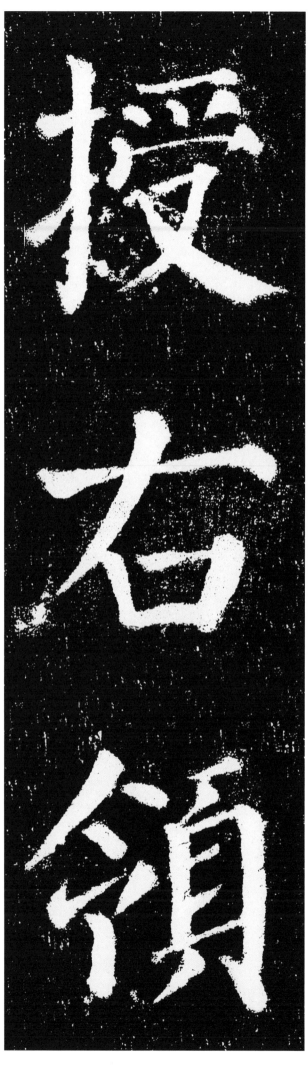

授右領

扌 扌 授

一 ナ 右 右

八 今 今 領 領

一ナ左左 一ナ右右 一广广府

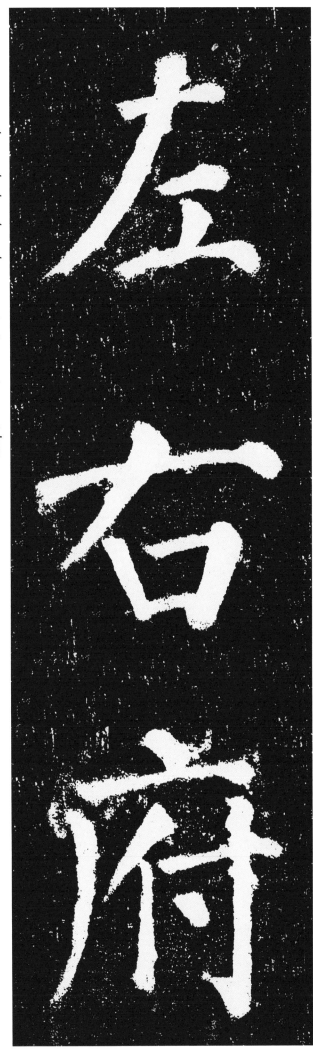

左

右

府

一 冒軍

ノ九

二禾丰丰

95

一 几 月 月

二 言 車 軒 輕

二 尸 月 屍 尉

八公当無無

艹ナ自直

テ禾祕

書省貞

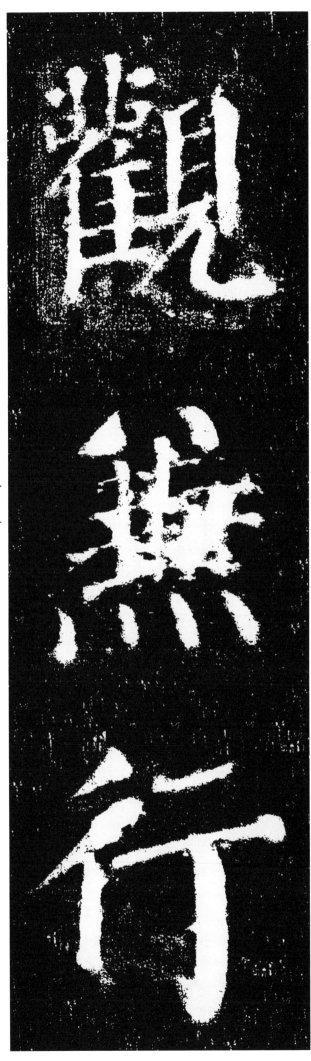

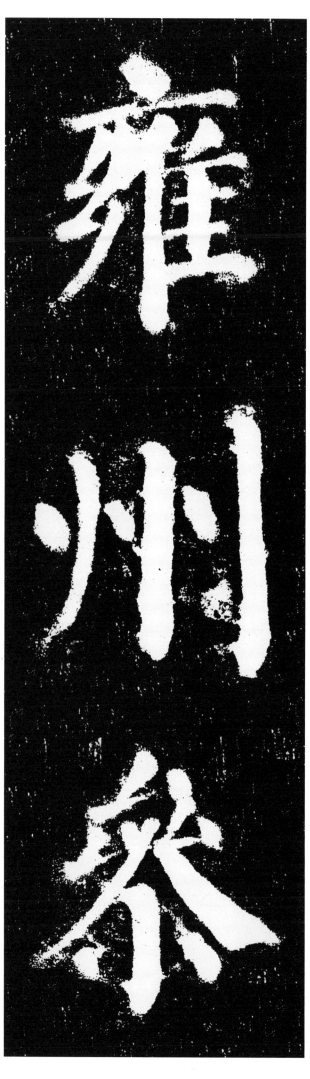

雍州参

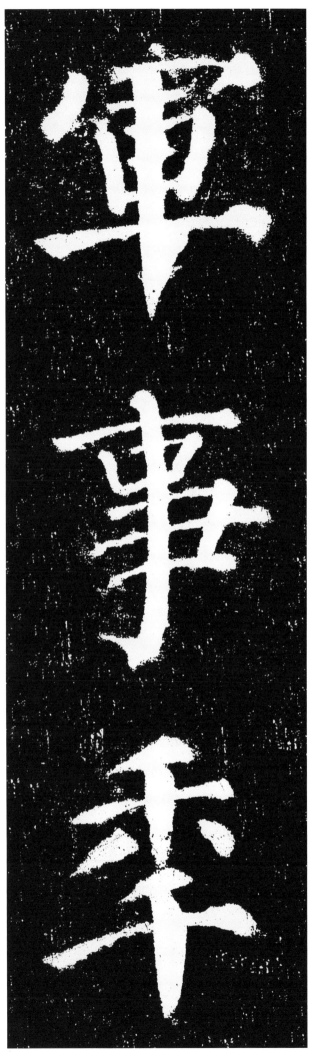

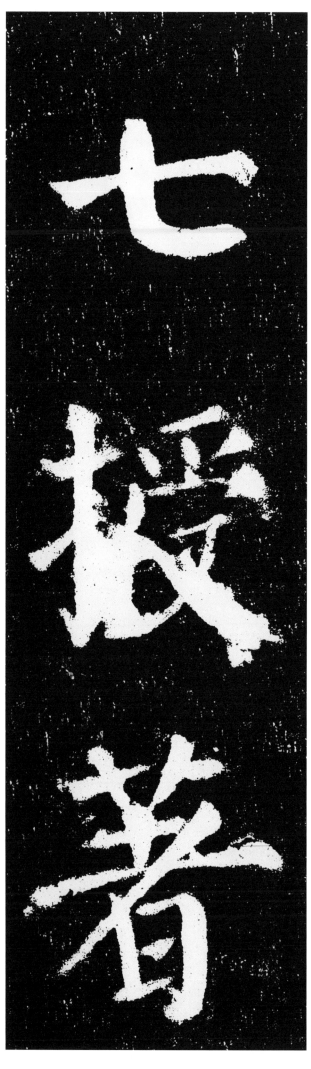

七

授

著

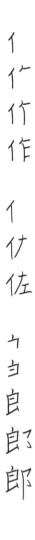

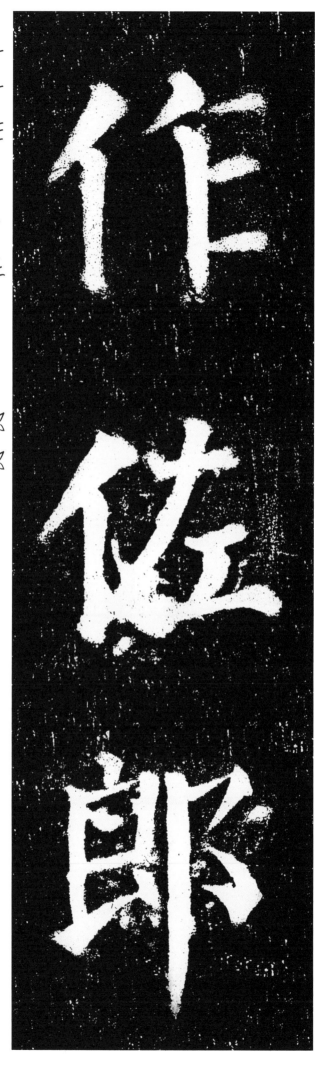

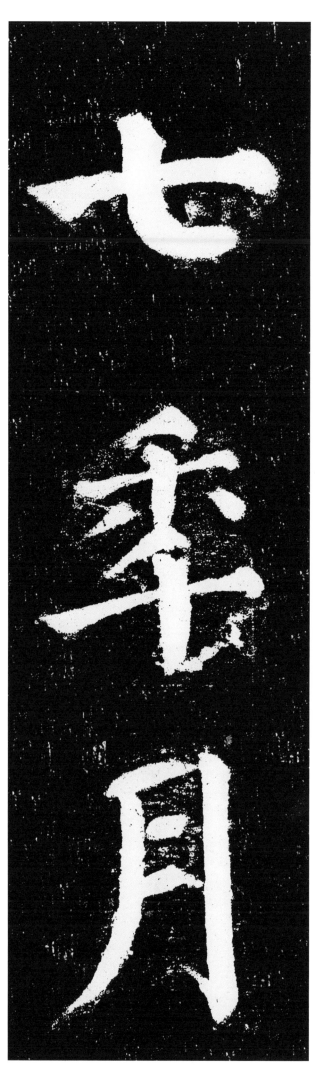

（七二禾垂年 ノ月月月

七

年

月

104

才扌扞授

ゝ尸产詹詹

一百車�??轉

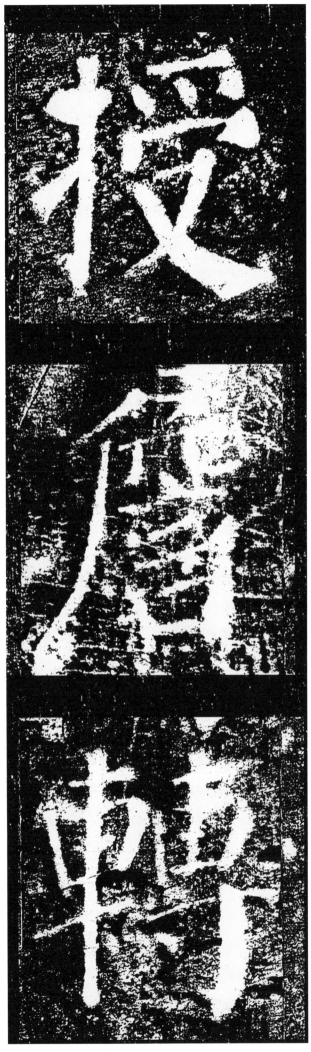

了子
一冖冂内
十古直直

監加崇

賢 广 一

補蒋文

弘

文

館

コ弓弘弘

、二亠文

ハ今食飠飣館館

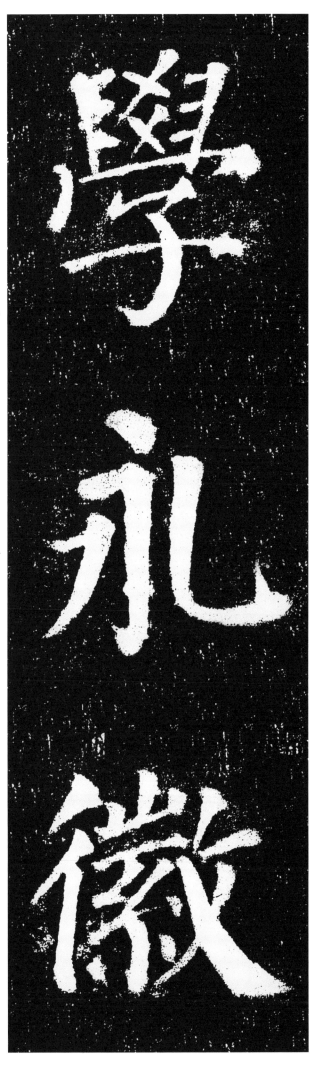

學永徽

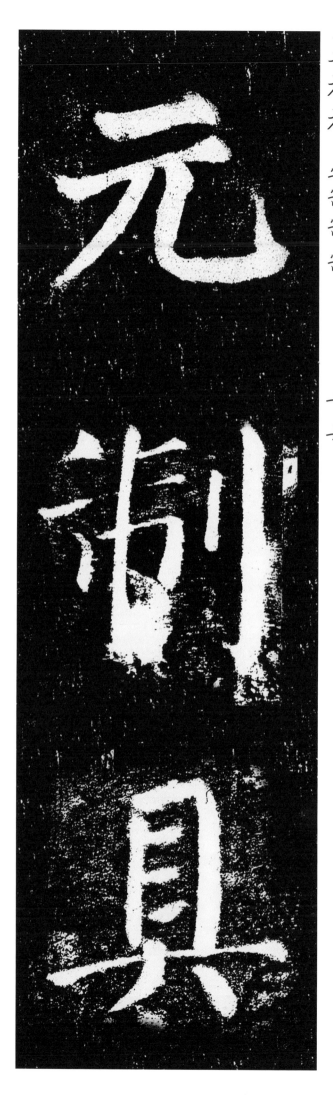

元

制

具

宀 宀 官　ㄱ 丮 尹 君　卝 茾 埶 藝

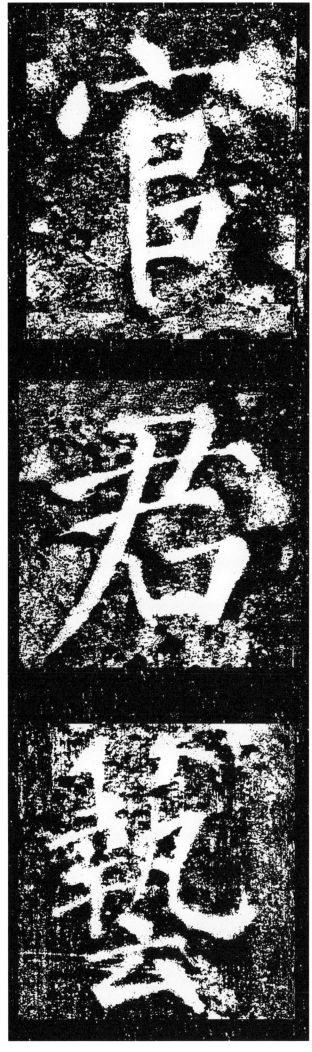

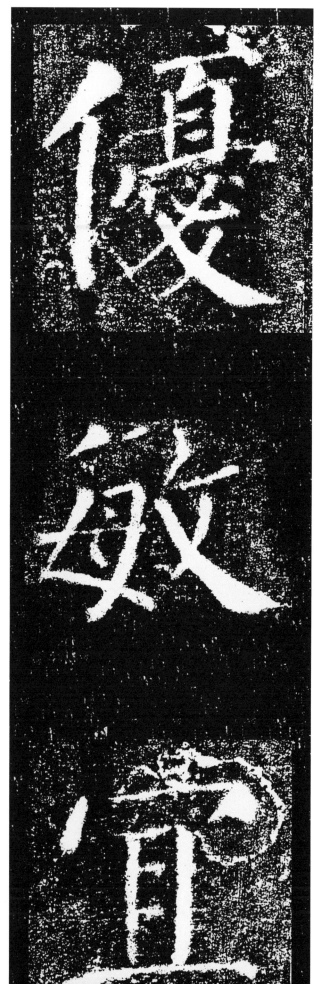

優敏宜

フ カ 加
ㄴり 扌 加
丬 斗 將
將 將

扌 扌 才
扌 扌 才
㨂 㨂
㨂 㨂

十　古　古　故

　一　西　罘　遷

　　一　一　曲　曹

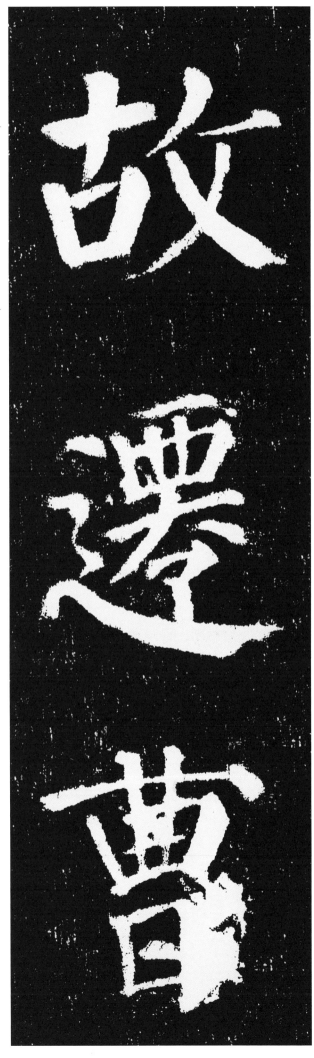

無
何
拜

颜真卿 （公元七〇九年至七八四年）

字清臣，汉族，唐京兆万年（今陕西西安）人，祖籍唐琅琊临沂（今山东临沂），杰出书法家。他一生著有《吴兴集》、《卢州集》、《临川集》。颜真卿书写碑石极多，《颜真卿勤礼碑》端庄遒劲，雄伟健劲；《多宝塔碑》，结构端庄整密，秀媚多姿；《麻姑仙坛记》，浑厚庄严，结构精悍，而饶有韵味，等等。他的楷书一反初唐书风，行以篆籀之笔，化瘦硬为丰腴雄浑，结构宽博而气势恢宏，骨力遒劲而气概凛然，这种风格也体现了大唐帝国繁盛的风度，并与他高尚的人格契合，是书法美与人格美完美结合的典例。他的书体被称为『颜体』，与柳公权并称『颜柳』，有『颜筋柳骨』之誉。

颜真卿勤礼碑 简介

全称《唐故秘书省著作郎夔州都督府长史上护军颜君神道》。颜真卿时年七十岁撰文并楷书。于唐大历十四年（公元七七九年）刻石，碑四面环刻，存书三面。碑阳十九行，碑阴二十行，各三十八字，左侧五行，行三十七字。碑右侧上半部分有宋人题刻：『忽惊列岫晓未逼，朔雪洗尽烟岚昏。』下半部分刻有宋伯鲁于一九三二年的跋题。此碑旧在陕西西安，后原石湮没。一九二二年重出，移存于西安碑林，后定为国家级重点保护文物。现北京故宫博物院藏有初拓本。此石因久埋土中，未受椎拓，神采如新，为颜氏晚年佳作。